华夏万卷

让人人写好字

王羲之兰亭序

中、国、书、法、传、世、碑、帖、精、品

行书 02

华夏万卷 编

全国百佳图书出版单位

湖南美术出版社

图书在版编目（CIP）数据

王羲之兰亭序 / 华夏万卷编. — 长沙：湖南美术出版社，2018.3
（中国书法传世碑帖精品）
ISBN 978-7-5356-8085-3

Ⅰ.①王… Ⅱ.①华… Ⅲ.①行书–碑帖–中国–东晋时代 Ⅳ.①J292.23

中国版本图书馆 CIP 数据核字(2018)第 081056 号

Wang Xizhi Lanting Xu

王羲之兰亭序
（中国书法传世碑帖精品）

出 版 人：黄　啸
编　　者：华夏万卷
编　　委：倪丽华　邹方斌
　　　　　汪　仕　王晓桥
责任编辑：邹方斌
责任校对：邓安琪
装帧设计：周　喆
出版发行：湖南美术出版社
　　　　　（长沙市东二环一段 622 号）
经　　销：全国新华书店
印　　刷：四川省平轩印务有限公司
　　　　　（成都市新都区新繁镇安全村四社）
开　　本：880×1230　1/16
印　　张：1.5
版　　次：2018 年 3 月第 1 版
印　　次：2019 年 5 月第 3 次印刷
书　　号：ISBN 978-7-5356-8085-3
定　　价：18.00 元

邮购联系：028-85939832　　邮编：610041
网　　址：http://www.scwj.net
电子邮箱：contact@scwj.net
如有倒装、破损、少页等印装质量问题,请与印刷厂联系斟换。
联系电话：028-85939809

简 介

王羲之（303—361），字逸少，原籍琅邪（今属山东临沂），后居会稽山阴（今属浙江绍兴），官至右军将军、会稽内史，后世又有『王右军』之称。关于其书法取法，他曾在《题卫夫人〈笔阵图〉后》一文中自述云：『予少学卫夫人书，将谓大能』，及渡江北游名山，见李斯、曹喜等书；又之许下，见钟繇、梁鹄书；又之洛下，见蔡邕《石经》三体书……始知学卫夫人书，徒费年月耳。遂改本师，仍于众碑学习焉。』王羲之在书法史上继往开来，博采众长『兼撮众法，备成一家』，人谓『尽善尽美』，后世尊之为『书圣』。

东晋永和九年（353）三月三日，王羲之与谢安、孙绰等41人，会于会稽山阴（今绍兴）之兰亭，举行修禊活动。是日，天朗气清，惠风和畅，又有清流激湍，众人列坐其次，置酒于觞，令觞随水漂流，止于谁处，谁就须饮酒赋诗。这便是文中所说的『流觞曲水』。《兰亭序》即是王羲之为此次聚会所成诗集而书写的序言。鼠须笔，蚕茧纸，王羲之的触景生情，有感而发，美文妙笔，一气呵成。据说，王羲之次日酒醒，又誊写数遍，然终不如原稿。由此，我们可以想见其书写《兰亭序》的状态。全文共28行'324字，笔法、结字、章法，堪称完美。故后世书家将《兰亭序》誉为『天下第一行书』。

《兰亭序》堪称书法史上的一个传奇。首先，其产生于东晋，而显世却在唐代。东晋至唐代以前的书法文献中鲜见提及。南朝宋人刘义庆《世说新语·企羡篇》中虽提道：『王右军得人以《兰亭集序》方《金谷诗序》，又以己敌石崇，甚有欣色。』然南朝梁人刘孝标在作注时所引《临河序》仅有153字，其文字的后半段与《兰亭序》文字亦有出入。其次，关于《兰亭序》的出现，据说其传至王羲之第七世孙智永（又有说……智永传于弟子僧辩才）处，因唐太宗素好王书，使萧翼赚《兰亭序》，收入秦府，又曾命冯承素、欧阳询、虞世南、褚遂良等临摹多本赏赐王亲近臣，太宗故去后真迹陪葬于昭陵。然昭陵在五代时为温韬所掘，盗出的物品清单中却不见《兰亭序》，亦未见其流传于世。

关于《兰亭序》法帖，今之所见皆为唐人临摹本或刻本。其中著名的有冯承素、虞世南、褚遂良所作之临摹本，以及传为欧阳询摹写上石的《定武兰亭》刻本。尤其是冯承素摹本，精到妍媚，丝丝入扣，据说最切近原帖，又因其首有唐中宗的『神龙』左半印，故称之为《神龙兰亭序》。

永和九年歲在癸丑暮春之初會

會稽山陰之蘭亭脩稧事

也群賢畢至少長咸集此地

有峻領茂林脩竹又有清流激

湍暎帶左右引以為流觴曲水

（冯承素摹《兰亭序》）

永和九年，岁在癸丑，暮春之初，会于会稽山阴之兰亭，修禊事也。群贤毕至，少长咸集。此地有崇山峻领（岭）茂林修竹，又有清流激湍，映带左右，引以为流觞曲水，

1

列坐其次，雖無絲竹管弦之盛，一觴一詠，亦足以暢敘幽情。是日也，天朗氣清，惠風和暢。仰觀宇宙之大，俯察品類之盛，所以游目騁懷，足以極視聽之娛，信可樂也。夫人之相與，俯仰

一世或取諸懷抱悟言一室之內

或因寄所託放浪形骸之外雖

趣舍萬殊靜躁

於所遇暫得於己快然自足不

知老之將至及其所之既惓情

隨事遷感慨係之矣向

隨

欣，俯仰之间，以（已）为陈迹，犹不能不以之兴怀，况修短随化，终期於尽！古人云：『死生亦大矣。』岂不痛哉！每揽（览）昔人兴感之由，若合一契，未尝不临文嗟悼，不能喻之於怀。固知一死生为虚

欣俯仰之間以為陳迹猶不能不以之興懷況脩短隨化終期於盡不痛哉每攬昔人興感之由若合一契未嘗不臨文嗟悼不能喻之於懷固知一死生為虛

诞，齐彭殇为妄作。后之视今，亦由（犹）今之视昔，悲夫！故列叙时人，录其所述，虽世殊事异，所以兴怀，其致一也。后之揽（览）者，亦将有感于斯文。

誕齊彭殤為妄作後之視今由今之視昔悲夫故列敘時人錄其所述雖世殊事異所以興懷其致一也後之攬者亦將有感於斯文

永和九年歲在癸丑暮春之初會
于會稽山陰之蘭亭脩禊事
也群賢畢至少長咸集此地
有崇山峻嶺茂林脩竹又有清流激
湍暎帶左右引以為流觴

列坐其次雖無絲竹管弦之
盛一觴一詠亦足以暢敘幽情
是日也天朗氣清惠風和暢仰
觀宇宙之大俯察品類之盛
所以遊目騁懷足以極視聽之
娛信可樂也夫人之相與俯仰

世或取諸懷抱悟言一室之
或因寄所託放浪形骸之外
雖趣舍萬殊靜躁不同當其
欣於所遇暫得於己快然自足不
知老之將至及其所之既惓情
隨事遷感慨係之矣向之

欣俛仰之間以為陳迹猶不
能不以之興懷況修短隨化終
期於盡古人云死生亦大矣豈
不痛哉每攬昔人興感之由
若合一契未嘗不臨文嗟悼不
能喻之於懷固知一死生為虛誕

誕齊彭殤爲妄作後之視今
亦由今之視昔悲夫故列
敘時人錄其所述雖世殊事
異所以興懷其致一也後之覽
者亦將有感於斯文

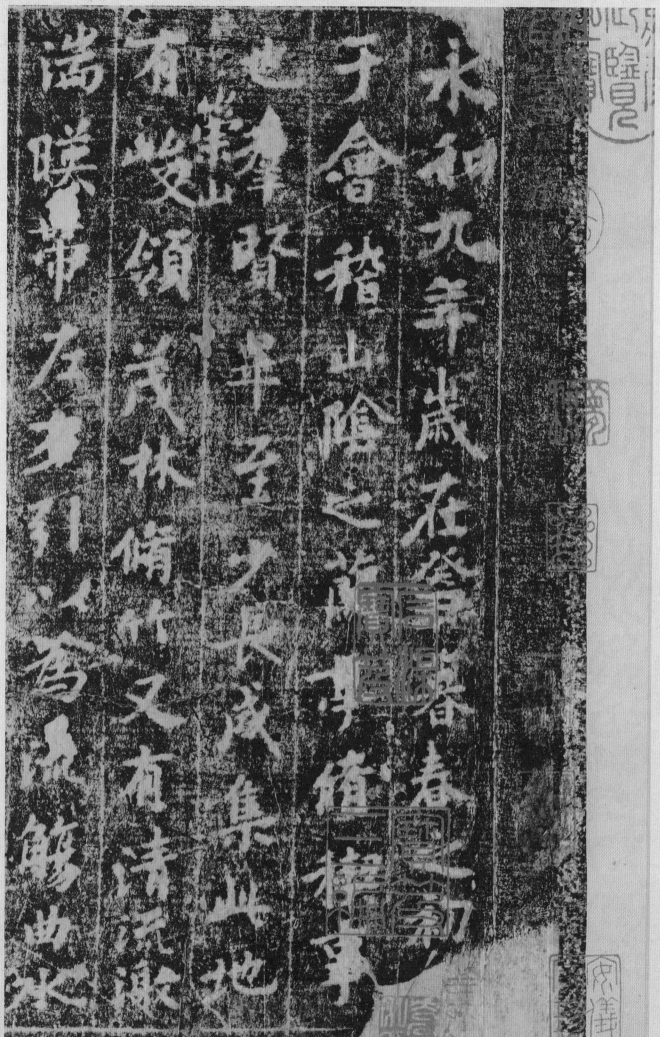

永和九年歲在癸丑暮春
之初會于會稽山陰之蘭亭
脩禊事也群賢畢至少長咸
集此地有崇山峻領茂林脩
竹又有清流激湍暎帶左右引
以為流觴曲水列坐其

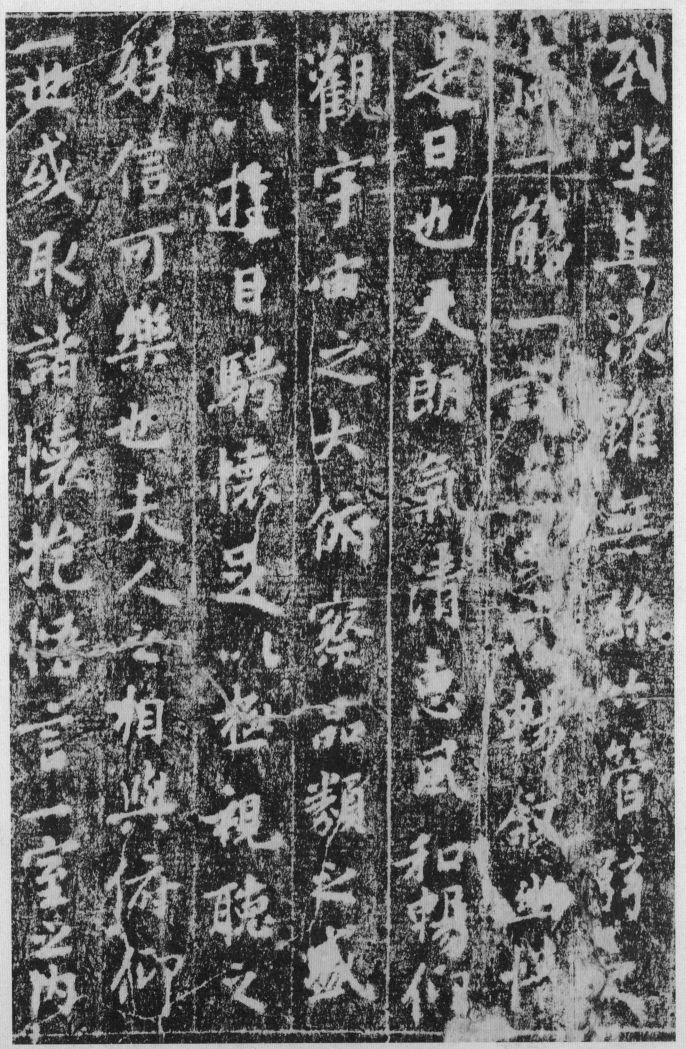

列坐其次雖無絲竹管弦
之盛一觴一詠亦足以暢敘幽
是日也天朗氣清惠風和暢
仰觀宇宙之大俯察品類之
盛所以遊目騁懷足以極視聽
之娛信可樂也夫人之相與俯仰
一世或取諸懷抱悟言一室之內

12

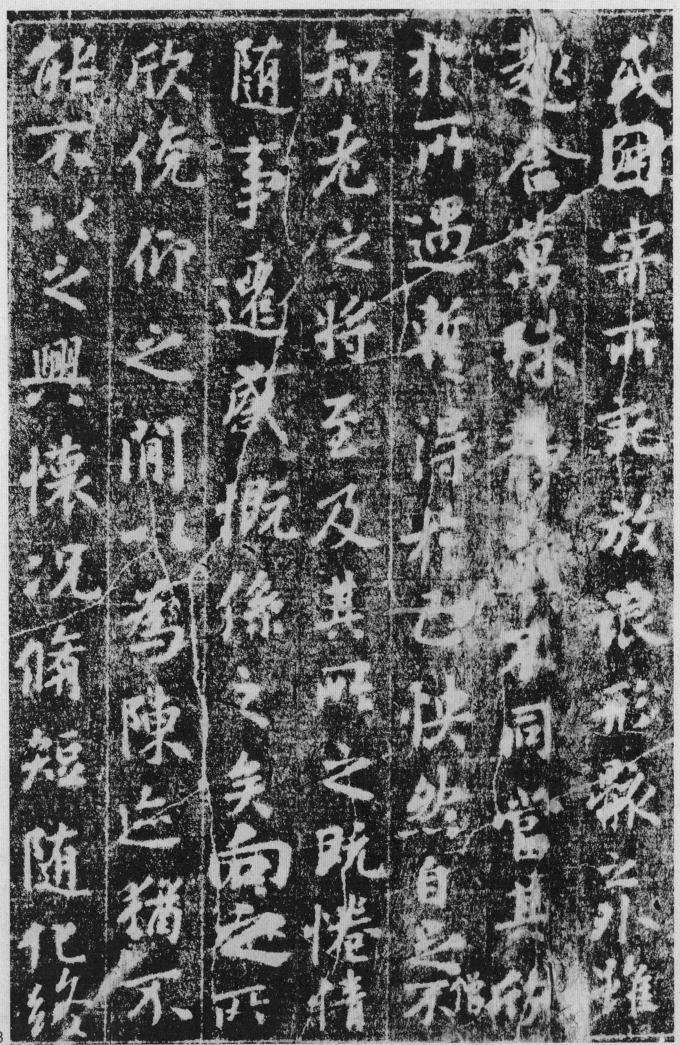

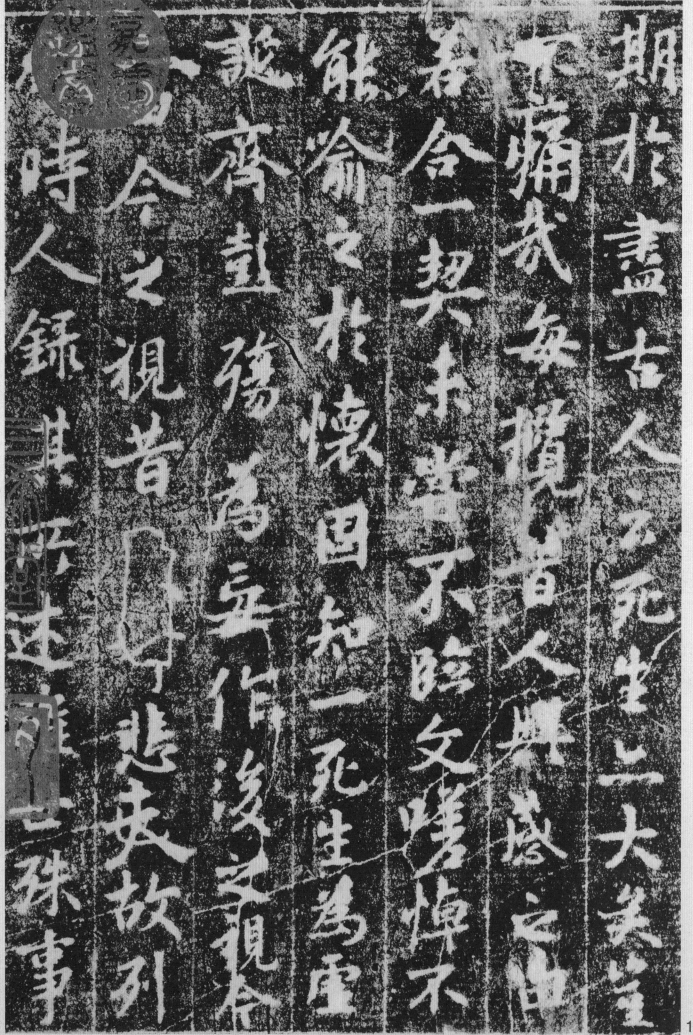

期於盡古人云死生亦大矣豈

不痛哉每覽昔人興感之由若

合一契未嘗不臨文嗟悼不

能喻之於懷固知一死生為

虛誕齊彭殤為妄作後之視

今之視昔悲夫故列

時人錄其所述雖世殊事

14

定武蘭亭此本尤為精絕而加之以
御寶如五雲晴日輝暎于蓬瀛臣以董元畫於
慶易得之何啻獲和璧隨珠當永寶焉
禮部尚書監韓玉內司事臣夔謹記

天曆三年正月十二日
刑奎章閣命鑒書臣
柯九思其家藏之武蘭亭五字
奉進呈

兄乃稀善親識斯寶還以賜之侍書學士臣虞集奉
已

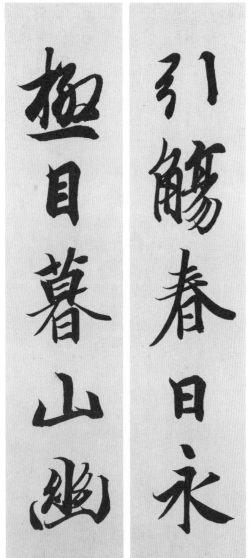

引觞春日永　极目暮山幽

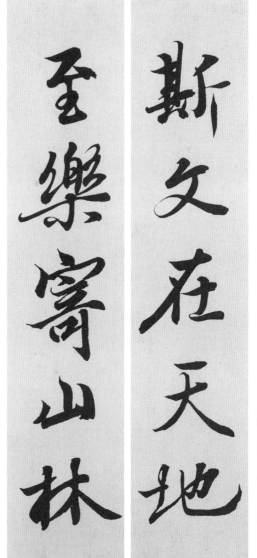

斯文在天地　至乐寄山林

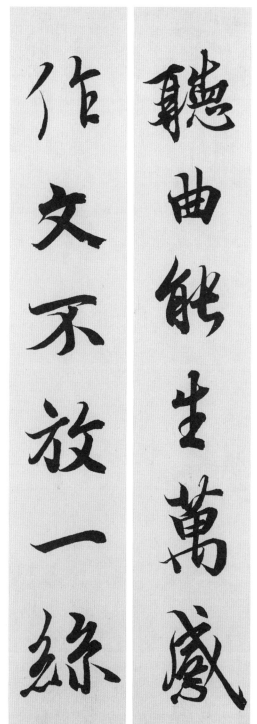

作文不放一絲

聽曲能生萬感

事當曲盡人情

言或自生天趣

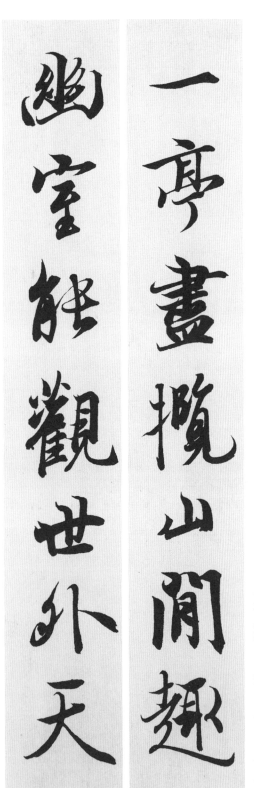

幽室能觀世外天

一亭盡攬山間趣

一亭尽揽山间趣　幽室能观世外天

清風輕至水文生

初日將臨山氣朗

初日将临山气朗　清风暂至水文生

坐有清言猶聽古樂

人盡和氣可得長年

天清地和若在古宇

情至氣盛是為今文